历代经典碑帖高清放大对照本

墨点字帖 编

赵孟頫洛神赋

长江出版传媒

湖北美术出版社

有奖问卷

图书在版编目（CIP）数据

赵孟頫洛神赋 / 墨点字帖编 .
—武汉：湖北美术出版社，2014.10（2019.2 重印）
（历代经典碑帖高清放大对照本）
ISBN 978-7-5394-6972-0

Ⅰ．①赵…
Ⅱ．①墨…
Ⅲ．①楷书－碑帖－中国－元代
Ⅳ．① J292.25

中国版本图书馆 CIP 数据核字（2014）第 132738 号

责任编辑：熊晶
策划编辑：林芳　王祝
技术编辑：范晶
编写顾问：杨庆
封面设计：图书整合机构 JINGRENTUSHU

历代经典碑帖高清放大对照本

赵孟頫洛神赋

© 墨点字帖　编

出版发行：长江出版传媒　湖北美术出版社
地　　址：武汉市洪山区雄楚大道 268 号 B 座
邮　　编：430070
电　　话：（027）87391256　　87679564
网　　址：http://www.hbapress.com.cn
E - mail：hbapress@vip.sina.com
印　　刷：武汉市金港彩印有限公司
开　　本：880mm×1230mm　　1/16
印　　张：2.25
版　　次：2014 年 10 月第 1 版　　2019 年 2 月第 7 次印刷
定　　价：18.00 元

出版说明

每一门艺术都有它的学习方法，临摹法帖被公认为学习书法的不二法门，但何为经典，如何临摹，仍然是学书者不易解决的两个问题。本套丛书引导读者认识经典，揭示法书临习方法，为学书者铺就了顺畅的书法艺术之路。具体而言，主要体现以下特色：

一、选帖严谨，版本从优

本套丛书遴选了历代碑帖的各种书体，上起先秦篆书《石鼓文》，下至明清王铎行草书等，这些法帖经受了历史的考验，是公认的经典之作，足以从中取法。但这些法帖在历史的流传中，常常出现多种版本，各版本之间或多或少会存在差异，对于初学者而言，版本的鉴别与选择并非易事。本套丛书对碑帖的各种版本作了充分细致的比较，从中选择了保存完好、字迹清晰的版本，最大程度还原出碑帖的形神风韵。

二、原帖精印，例字放大

尽管我们认为学习经典重在临习原碑原帖，但相当多的经典法帖，或因捶拓磨损变形，或因原字过小难辨，给初期临习带来困难。为此，本套丛书在精印原帖的同时，选取原帖最具代表性的例字予以放大还原成墨迹，或用名家临本，与原帖进行对照，方便读者对字体细节的深入研究与临习。

三、释文完整，指导精准

各册对原帖用简化汉字进行标识，方便读者识读法帖的内容，了解其背景，这对深研书法本身有很大帮助。同时，笔法是书法的核心技术，赵孟頫曾说："书法以用笔为上，而结字亦须用工，盖结字因时而传，用笔千古不易。"因此对诸帖用笔之法作精要分析，揭示其规律，以期帮助读者掌握要点。

俗话说"曲不离口，拳不离手"，临习书法亦同此理。不在多讲多说，重在多写多练。本套丛书从以上各方面为读者提供了帮助，相信有心者藉此对经典法帖能登堂入室，举一反三，增长书艺。

洛神赋 并序

黄初三年。余朝京师。还济洛川。古人有言。斯水之神。名曰宓妃。感宋玉对楚王说神女之事。遂作斯赋。其词曰。

余从京域。言归东藩。背伊阙。越

洛神赋。并序。黄初三年。余朝京师。还济洛川。古人有言。斯水之神。名曰宓妃。感宋玉对楚王说神女之事。遂作斯赋。其词曰。余从京域。言归东藩。背伊阙。越

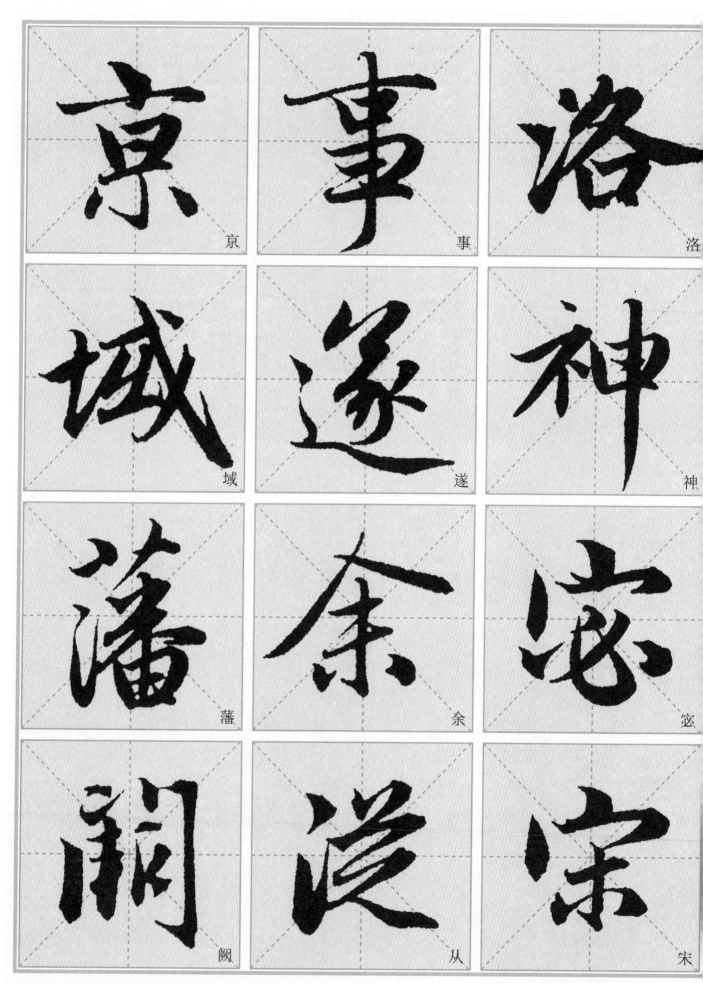

京　事　洛

域　遂　神

藩　余　宓

阙　从　宋

輟轅。經通谷陵景山日既西傾車殆馬煩尔乃稅駕乎蘅皋秣駟乎芝田容與乎陽林流眄乎洛川於是精移神駭収焉思散俯則未察仰以殊觀睹一麗人于巖之畔尔乃援御者而告之曰尔有

辒辕。经通谷。陵景山。日既西倾。车殆马烦。尔乃税驾乎蘅皋。秣驷乎芝田。容与乎阳林。流眄乎洛川。于是精移神骇。忽焉思散。俯则未察。仰以殊观。睹一丽人。于巖（岩）之畔。尔乃援御者而告之曰。尔有

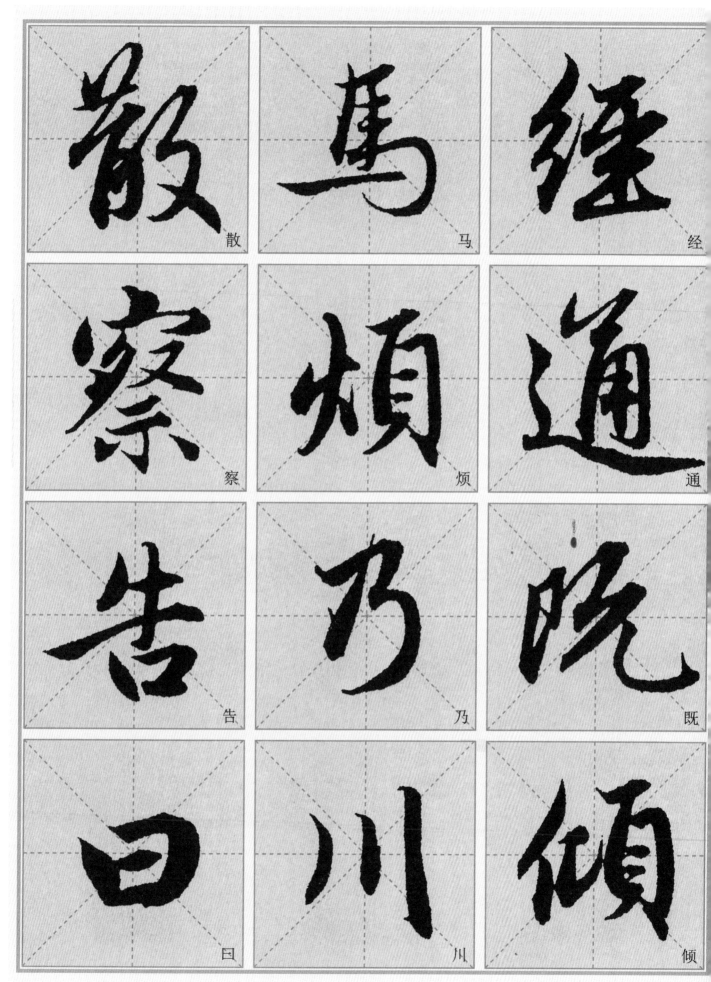

散　马　经

察　烦　通

告　乃　既

曰　川　倾

覿於彼者乎彼何人斯若此之艷
也御者對曰臣聞河洛之神名曰宓
妃則君王之所見也無乃是乎其
怳若何臣能聞之余告之曰其形
也翩若驚鴻婉若游龍榮曜秋
菊華茂春松髣髴兮若輕雲

亲于彼者乎。彼何人斯。若此之艳也。御者对曰。臣闻河洛之神。名曰宓妃。则君王之所见也。无乃是乎。其状若何。臣愿闻之。余告之曰。其形也。翩若惊鸿。婉若游龙。荣曜秋菊。华茂春松。髣髴（仿佛）兮若轻云

5

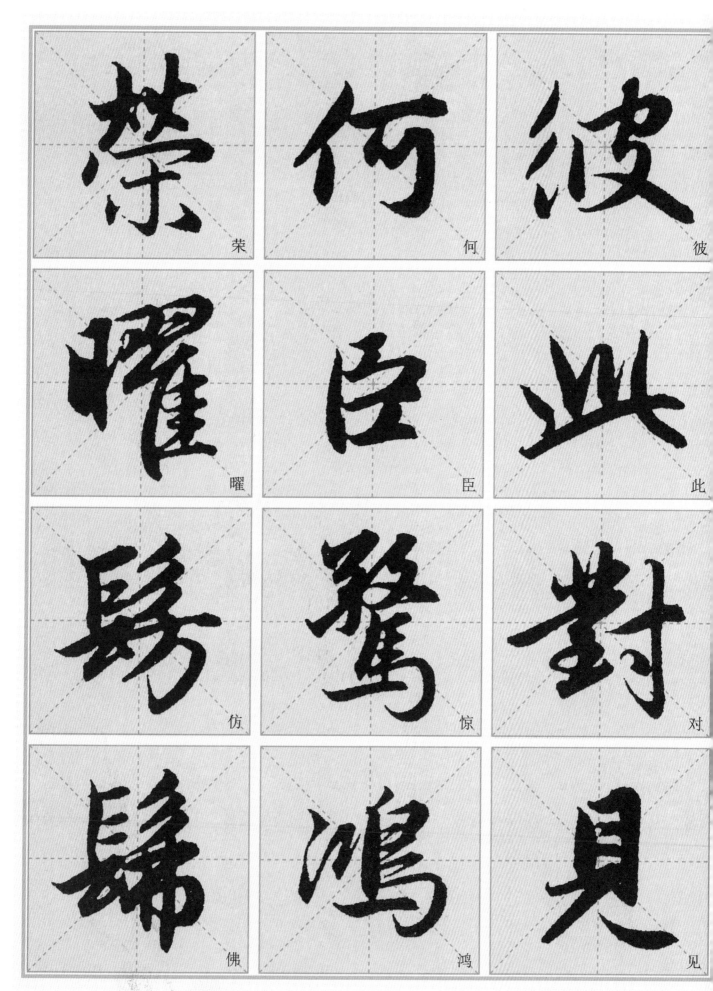

榮　何　彼

曜　臣　此

仿　驚　對

佛　鴻　見

之蔽日飄飖兮若流風之迴雪遠
而望之皎若太陽升朝霞迫而察
之灼若夫渠出渌波秾纖浔衷
脩短合度肩若削成腰如約素
延頸秀項皓質呈露芳澤無
加鈆華弗御雲髻峩峩脩眉

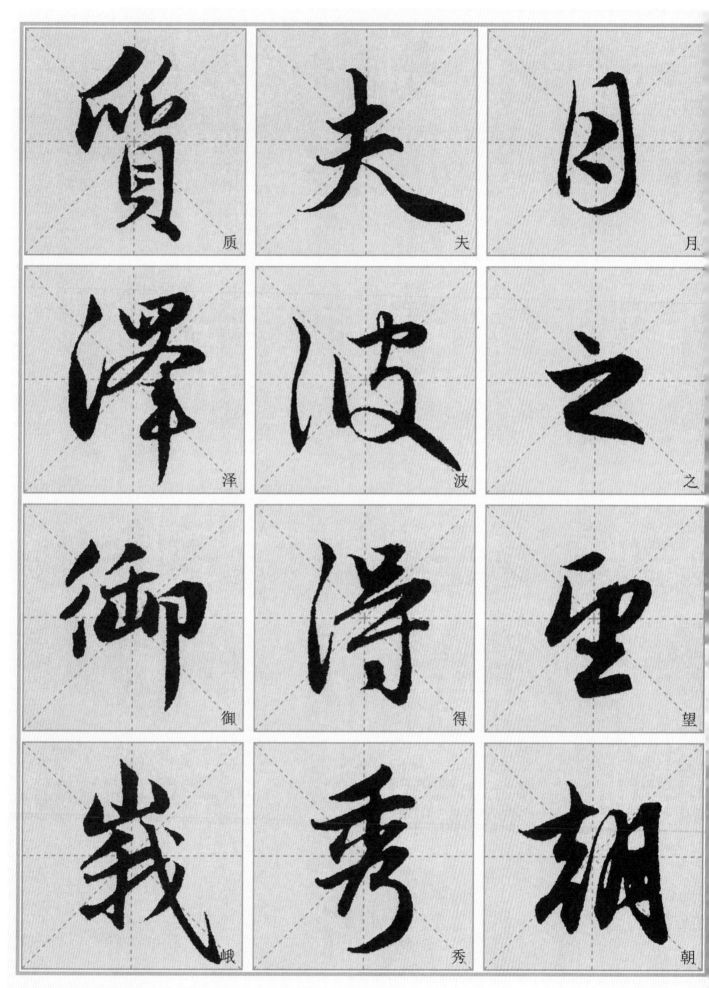

質 质
夫 夫
月 月
澤 泽
波 波
之 之
御 御
得 得
望 望
峨 峨
秀 秀
朝 朝

8

聪娟丹脣外朗皓齿内鲜明眸
善睐靥辅承权瓌姿艳逸仪
静体闲柔情绰态媚於语言
奇服旷世骨像应图披罗衣之
璀璨兮珥瑶碧之华琚戴金
翠之首饰缀明珠以耀躯践

联娟。丹脣（唇）外朗。皓齿内鲜。明眸善睐。靥辅承权。环姿艳逸。仪静体闲。柔情绰态。媚于语言。奇服旷世。骨像应图。披罗衣之璀璨兮。珥瑶碧之华琚。戴金翠之首饰。缀明珠以耀躯。践

9

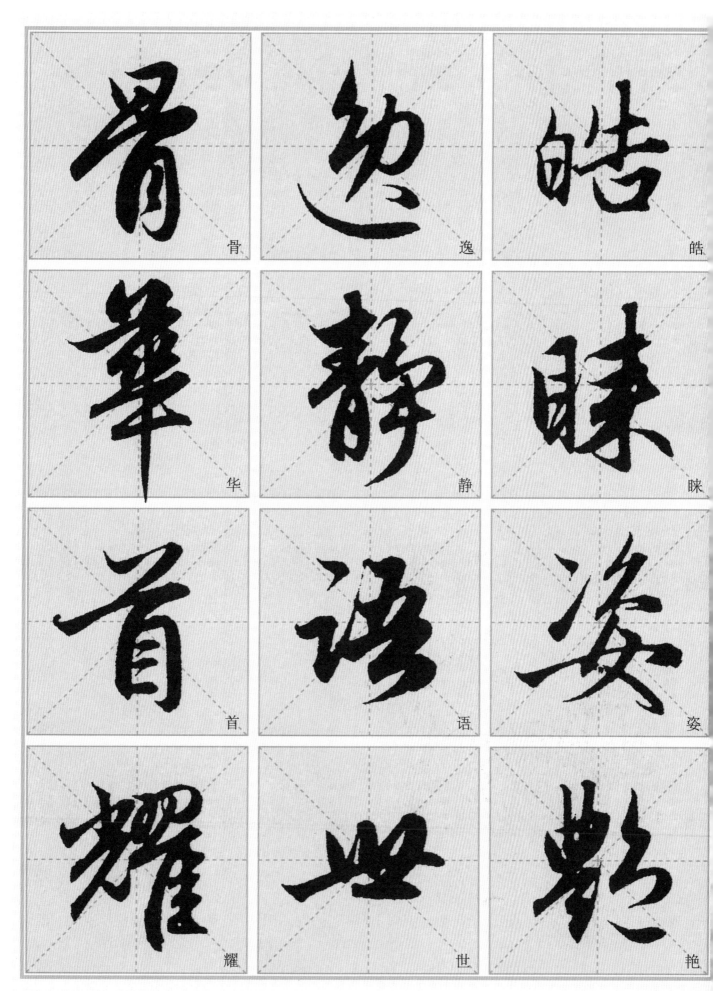

骨　逸　皓

华　静　眛

首　语　姿

耀　世　艳

远遊之文履曳霧綃之輕裾激
幽蘭之芳藹兮步踟蹰於山隅
於是忽焉縱體以敖以嬉左倚
采旄右蔭桂旗攘皓腕於神
滸兮采湍瀨之玄芝余情悦兮
湍瀨美兮心振蕩而不怡无良媒

11

远遊（游）之文履。曳雾绡之轻裾。微幽兰之芳蔼兮。步踟蹰于山隅。于是忽焉纵体。以敖以嬉。左倚采旄。右荫桂旗。攘皓腕于神浒兮。采湍濑之玄芝。余情悦其淑美兮。心振荡而不怡。无良媒

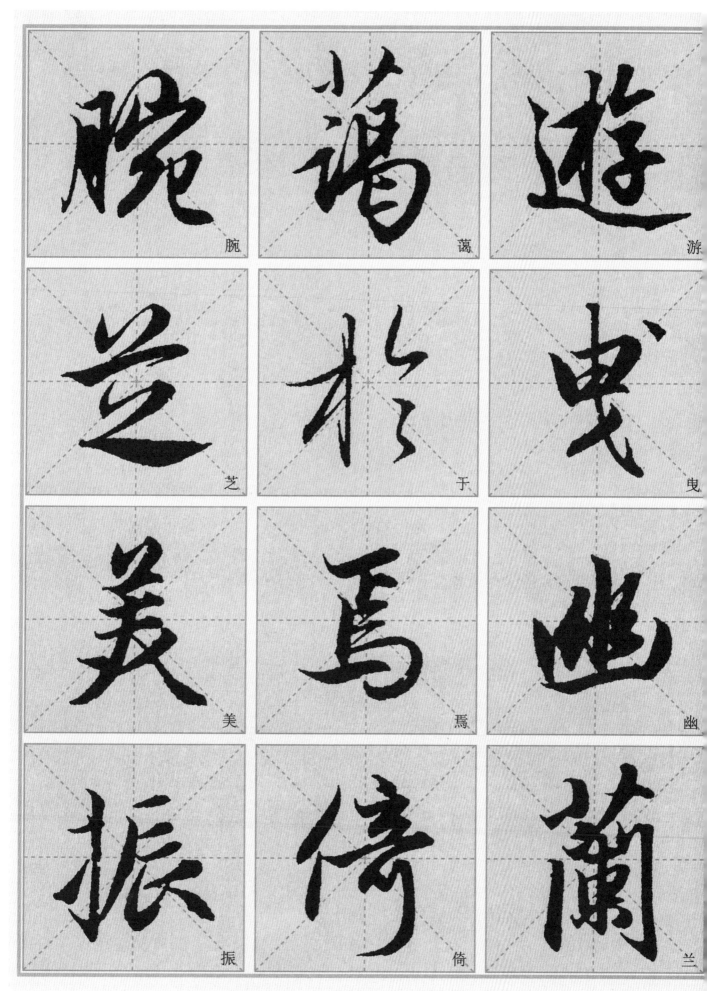

腕　蔼　游

芝　于　曳

美　焉　幽

振　倚　兰

以接欢兮。託（托）微波而通辞。愿诚素之先达兮。解玉佩而要之。嗟佳人之信脩（修）。羌习礼而明诗。抗琼珶以和予兮。指潜川而为期。执眷之款实兮。惧斯灵之我欺。感交甫之棄（弃）言兮。怅犹豫

以接欢兮託微波而通辞飘
素之先达兮解玉佩而要之嗟
佳人之信脩羌习礼而明诗抗琼
瑶以和予兮指潜川而为期执
眷之款实兮惧斯灵之我
欺感交甫之棄言兮怅犹豫

眷　诗　欢

斯　潜　微

我　期　通

兮　执　先

而狐疑。收和颜以静志兮。申礼防以自持。于是洛灵感焉。徙倚彷徨。神光离合。乍阴（阴）乍阳。竦轻躯以鹤立。若将飞而未翔。践椒涂之郁烈。步蘅薄而流芳。超长吟以永慕兮。声哀厉

践 阴 礼

超 阳 以

慕 涑 灵

哀 鹤 乍

而弥长。尔乃众灵杂遝。命俦啸侣。或戏清流。或翔神渚。或采明珠。或拾翠羽。从南湘之二妃。携汉滨之游女。叹匏瓜之无匹。咏牵牛之独处。扬轻袿之猗靡。翳修袖以延伫（伫）。体迅飞凫。飘

处　　　　拾　　　　众

猗　　　　湘　　　　或

伫　　　　女　　　　清

飘　　　　叹　　　　或

曶若神陵波濈步罗袜生尘

动无常则若危若安进止难

期若往若还转眄流精光润

光颜含辞未吐气若幽兰华

容婀娜令我忘湌于是屏翳收

风川后静波冯夷鸣鼓女娲

我　　若　　神

风　　还　　陵

冯　　含　　步

夷　　娜　　则

清歌。腾文鱼以警乘（乘）。鸣玉鸾以偕逝。六龙俨其齐首。载云车之容裔。鲸鲵踊而夹毂。水禽翔而为卫。于是越北沚（沚）。过南冈。纡素领。迥（回）清阳。动朱唇（唇）以徐言。陈交接之大纲。恨人神之

清歌腾文鱼以警乘鸣玉鸾

以偕逝六龙俨其齐首载云

车之容裔鲸鲵踊而夹毂水

禽翔而为卫于是越北沚过南

冈纡素领迥清阳动朱唇以

徐言陈交接之大纲恨人神之

为　首　腾

唇　载　文

陈　容　鱼

交　翔　龙

道殊怨盛年之莫当抗罗袜
以掩涕兮泪流襟之浪之悼良
会之永绝兮哀一逝而异乡无
激情以效爱兮献江南之明
珰虽潜处于太阴长寄心
于君王忽不悟其所舍怅神宵

道殊。怨盛年之莫当。抗罗袜以掩涕兮。泪流襟之浪浪。悼良会之永绝兮。哀一逝而异乡。无微情以效爱兮。献江南之明珰。虽潜处于太阴（阴）。长寄心于君王。忽不悟其所舍。怅神宵

明　绝　盛

处　异　流

悟　无　悼

舍　献　永

而蔽光。于是背下陵高。足往心留。遗情想像。顾望怀愁。冀灵体之复形。御轻舟而上溯。浮长川而忘返。思绵绵而增慕。夜耿耿而不寐。霑（沾）繁霜而至曙。命仆夫而就驾。吾将归乎东路。

而蔽光于是背下陵高足往
心留遗情想像顾望怀愁冀
灵体之复形御轻舟而上溯
浮长川而忘返思绵绵而增慕
夜耿耿而不寐霑繁霜而至曙
命仆夫而就驾吾将归乎东路

繁　轻　背

霜　舟　高

至　返　足

吾　增　像

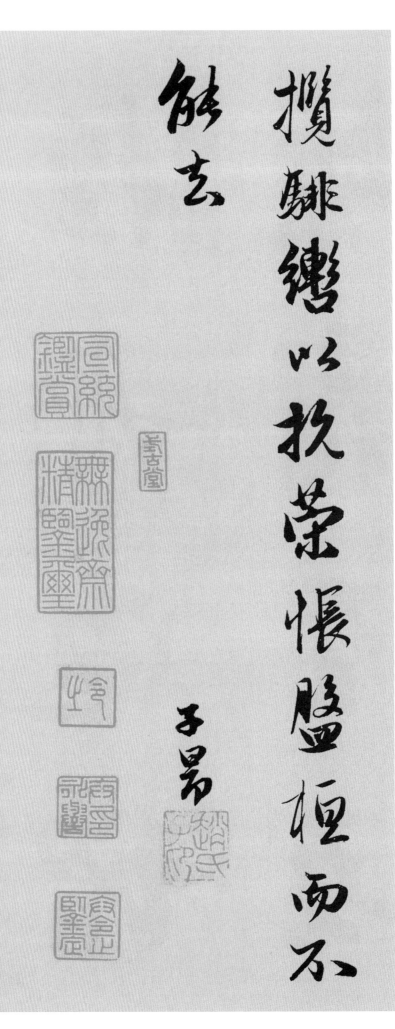

揽骓绺以抗策（策）。怅盘桓而不能去。子昂。

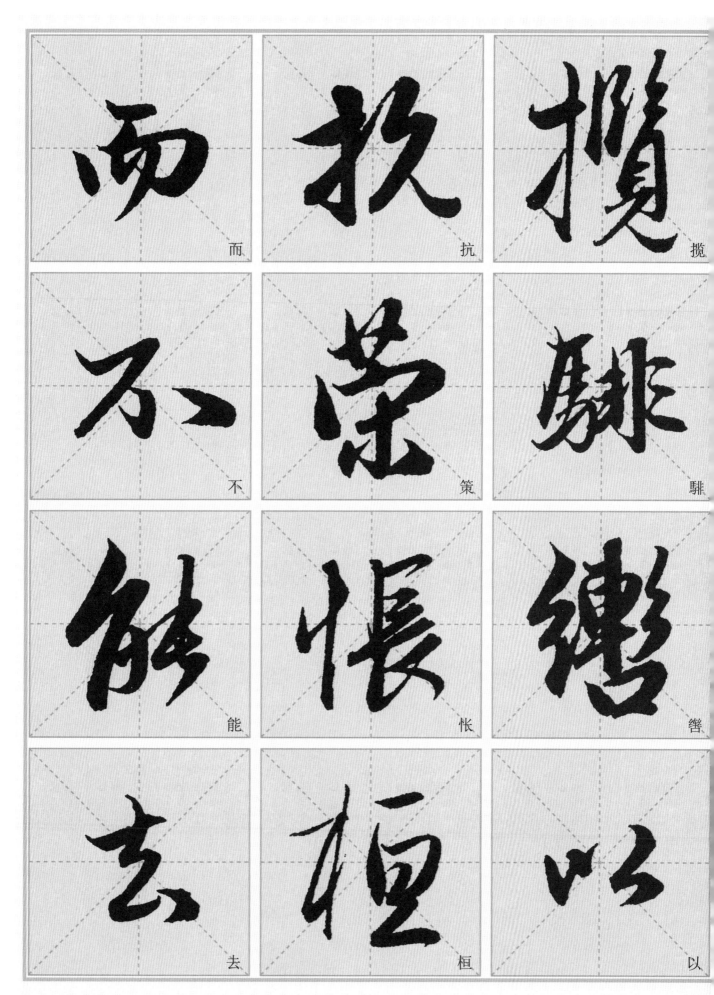

而　抗　揽

不　策　騑

能　怅　辔

去　桓　以

赵孟頫与《洛神赋》

　　赵孟頫（1254—1322），字子昂，号松雪道人，吴兴（今浙江湖州）人。元代著名书画艺术家，其书远绍晋人，取法二王，篆隶真行草，无不精通，尤以行书、楷书为历代书家所重；以行书笔意入楷书，流畅妍美，与欧阳询、颜真卿、柳公权并称楷书四大家。以行草书论，赵孟頫为二王帖学一派的重要书家，小楷亦精绝。传落笔如风，能日书万字，足见其功力之深，用笔之精熟。

　　《洛神赋》通篇书法圆润中见方劲，妍丽中见骨力，可谓端庄而不呆板，刚劲而不神痴。其行楷之间流动而不失浮滑，奔放而不失规矩，可谓从心所欲而不逾矩，虽字字独立，但仍可见轻重有致、大小相随、气势贯通之妙，确非五体兼善之大家不能如此。赵孟頫行中兼楷的结体、点画，深得二王遗意，尤其是王献之《洛神赋》的神韵，如端正匀称的结构、优美潇洒的字姿、圆润灵秀的运笔、密中有疏的布局等；同时，又呈现自身的追求，如比较丰腴的点画，轻捷的连笔，飘逸中见内敛的笔锋，端美中具俯仰起伏的气势，都显示出他博取众长而自成一体的艺术特色，可谓赵氏行书代表佳作。此卷《洛神赋》纸本，纵29厘米，横220.9厘米，全卷共80行，末署款"子昂"，元代李倜，明代高启，清代王铎、曹溶题跋，前隔水王铎"戊子五月"又题。现藏于北京故宫博物院。

《洛神赋》基本笔法

　　赵氏行书点画富于变化，所谓"数画并施，其形各异；众点齐列，为体互乖"。为便于初学者临习，下面就本帖的点画特点分类述之。

　　一、横　　长横作为字的主画，一般要写得刚直挺健，取左低右高之势，以稳定字的重心。其中有露锋横、带锋横、垂头横、下挑横、上挑横、并列横等，随手应变。

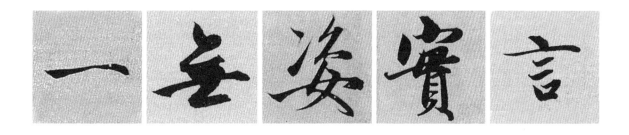

　　二、竖　　作竖之法贵在直中求曲，同时还需注意向背及长短变化；在用笔上令锋聚拢，方能显出劲挺之姿。其中有长竖和短竖。

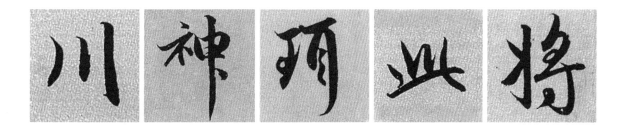

　　三、点　　古人云："点如高山坠石，磕磕然实如崩也。"诚然，作点笔势要重，落笔要快，但其起、行、收的动作不可缺少。其中有斜点、直点、长曲点、反点、左右点、上下点、三点水等。

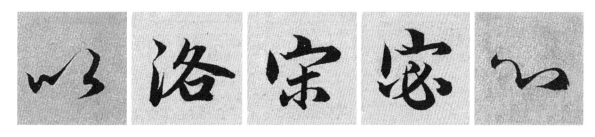

四、撇　书写的要领是笔入纸后切忌任笔直拖，而应当有腕指的配合。其中有斜撇、直撇、短撇、平撇、长曲撇、弧撇、回锋撇、带钩撇、曲头撇、并列撇等。

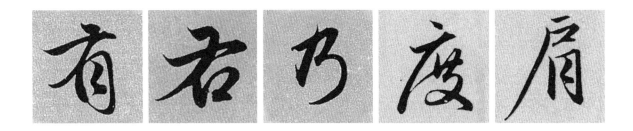

五、捺　常用一波三折来形容捺的形态。赵字中的捺一般较舒展，行笔线路及轻重极为清晰，需细心临摹玩味。有平捺、斜捺、回锋捺等。

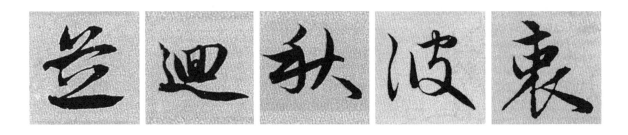

六、钩　钩画一般出钩要迅速有力，此卷中钩画出钩形态变化丰富。有竖钩、竖弯钩、斜钩、横钩、右弯钩、圆曲钩、横折钩、左平钩、回锋减钩等。

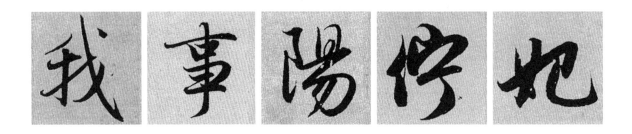

七、折　在楷书中折画可视为横与竖搭接而成，但行书运笔速度较快，或方折或圆转，因此书写中对动作的准确性要求较高。

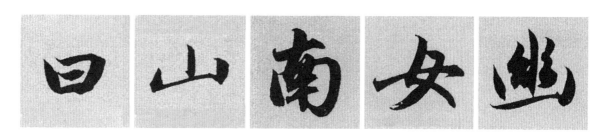

八、挑　　挑画或长或短，或轻或重，注意出锋要迅速，注意与下笔的连带。有平挑和斜挑。

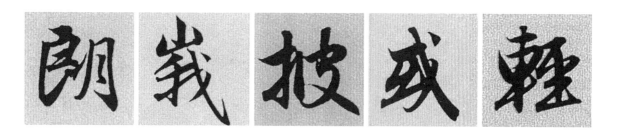

赵孟頫曾说："夫书以用笔为上，结体亦须用功。盖结字因时相传，用笔千古不易。"对于笔法古人是有一套相对谨严的规则，但结字是随着时代的发展不断演绎着新的空间分割。"因时相传"的含义便是指字法会因时代、风俗及个人阅历、爱好、审美观等的不同而有不同。赵体行书结字多横向取势，结体宽绰，缜密和谐；点画精到，轻重变化节奏明显。因而整体流美，遒媚风雅，"字如其人"，想必当亦如是。